織部 京屋敷跡 出土品

古田織部美術館 編

表紙画像：平成8年度発掘調査二区全景（北側から）（公財）京都市埋蔵文化財研究所 提供
中央の縦に通っているのが溝955。向こうに醒ヶ井通りが見えているが、溝の東岸と通りの西端のラインがほぼ一致している。

宮帯出版社

はじめに

徳川幕府二代将軍秀忠の茶の湯指南役、古田織部重然(一五四三〜一六一五)は、慶長二〇年四月三〇日に幕府によって幽閉された。「天下一」茶人であり、京都近郊の南山城の瓶原(木津川市)や大和井戸堂(奈良県天理市)などを領する一万石の大名でもあった織部が捕らわれたのは、その三日前に織部の茶堂木村宗喜らが洛中に放火し、家康・秀忠を襲撃する計画が漏れたためであった。五月七日に大坂城は落城し、豊臣家は滅亡した。織部は、ひと月後の六月一一日に「大坂(豊臣方)内通」の罪をもって、息子の小平次およびその二人の子とともに、伏見屋敷で自刃した。遺骸は大徳寺玉林庵(現三玄院墓地)に葬られた。六月一四日に古田家の家財が幕府によって没収され、二〇日には二条城において家康・秀忠がこれを実見した。その後、秀忠家臣で江戸に詰めていた織部の子、山城守重広は一二月二七日に江戸本誓寺で斬首された。古田家は家財没収の上、改易処分となった。

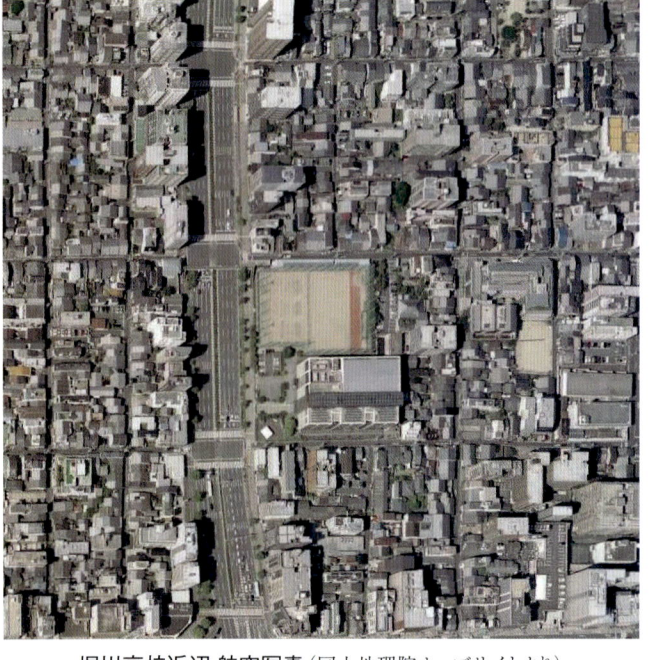

堀川高校近辺 航空写真(国土地理院ウェブサイトより)

織部はその在世中、京と伏見、堺、および江戸・大坂城下に屋敷を構えたことが知られている。ただ、茶の湯をはじめとする後世への文化的な影響は計り知れないが、当時の政治・軍事的な面から言えば数多くいた小大名の一人であり、事績などについて詳しくわかっているとは言い難い。伏見と江戸の屋敷については、その位置等を特定できる一次史料に乏しく、後世に作られた地図や、織部没後その屋敷を拝領した者の屋敷地などから推定されているに過ぎない。しかし、唯一京都における屋敷についてはその位置は確定している。

平成八年度に京都市埋蔵文化財研究所が、京都市立堀川高校(中京区堀川通錦小路上る四坊堀川町)の校舎改築工事に先立って発掘調査を行ったが、同地点は織部の屋敷跡と以前から推定されていた場所の一部であった。この調査で、武家屋敷を囲んでいたと思われる堀跡が検出され、少数ではあったが唐津や美濃の織部焼の優品が出土し、同地がやはり織部の屋敷跡であったこと、古田織部自身が織部焼に深く関わっていたことが強く推定される結果となった。

古田織部の京屋敷

江戸時代前期の医者・儒学者であった黒川道祐が著した『雍州府志』は、当時の京都の地誌を体系的に記したものである。この書物は天和二年(一六八二)から貞享三年(一六八六)に書かれたので、織部の没後七〇年ほど経って書かれたわけだが、道祐が実際に足を運んで見聞したものを記しているとされ、内容についての信頼性は高い。その中の愛宕郡の項に、

古田織部正重能茶亭
今堀河三條南藤堂和泉之第宅元織部正重能之所住也故茶亭并露地猶存

という記事がある。織部の諱を重然ではなく重能としているが、織部屋敷についての代表的な記録である。ここで言う「藤堂和泉」とは津藩主藤堂和泉守高久のことである。津藩の初代藩主藤堂高虎は、『松屋会記』元和五年の条に「一藤堂和泉守様、関才次所、(奈良町物年寄)二而、客ハ中坊左近様・久好二人、床ニ、ヲソ(松屋)(遅)櫻肩衝・四聖坊肩衝・サイキ肩衝・(佐伯)

藤堂高虎

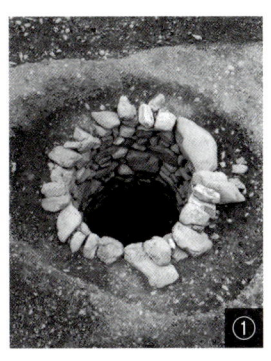
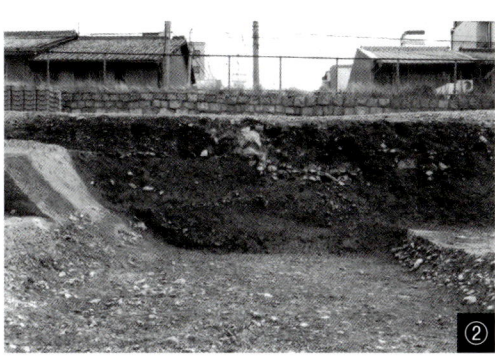
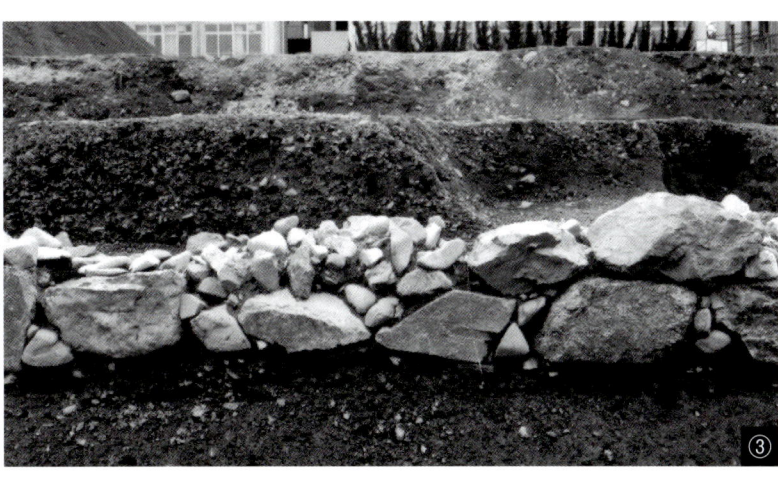
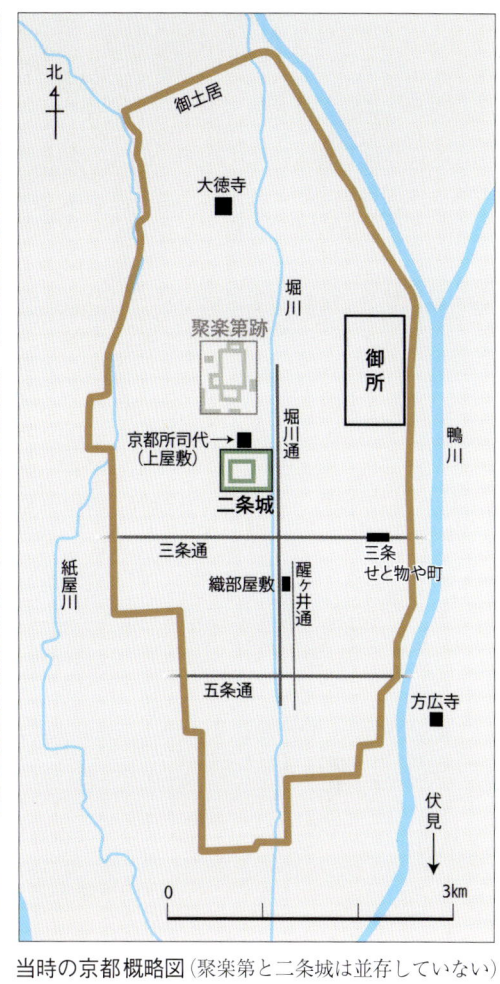

①検出された井戸跡（江戸時代）　発掘調査では数多くの井戸が検出された。
②溝955の南端断面　敷地の端に近いがまだ南に延びていることがわかる。断面の土を見ると石なども投げ込まれていることがわかるが、上層と下層とで明確な時代差は認められなかった。③溝955の西岸の織部時代の石組　武家屋敷の堀にふさわしい石組といえる。（いずれも（公財）京都市埋蔵文化財研究所 提供）

当時の京都概略図（聚楽第と二条城は並存していない）

上々セト肩衝　肩衝四ッ餝テ御茶被下ル」とあり、自ら茶会を開くほどの有数の茶人で、また小堀遠州の義父でもある。その高虎が、六月一一日に織部が自刃した後にその屋敷を拝領した。この藤堂藩邸は幾度かの火災に遭いながら明治維新まで存続した。『雍州府志』では「堀河三條南」としているが正確には東は現在の油小路通、西は堀川通、北は蛸薬師通、南は錦通に囲まれた区画である。

また、古地図の「京都大絵図」を見ると、どの版もこの区画の西側四分の三は「藤堂和泉守 三十二万三千石」とあり、東側の四分の一ほどは「はちたたき」となっている。この「はちたたき」とは「鉢叩」すなわち念仏踊のことで、今も同地に現存する光勝寺極楽院、一般にいう空也堂と分け合う形で存在していたが、面積的には西側四分の三を占めていた。現在の状況を見ると、京都市立堀川高等学校とその北東に位置する龍田稲荷神社を合わせた敷地が藤堂藩邸であったとほぼ断言できる。なおこの龍田稲荷は、藩邸内にあった稲荷社に、明治以降になって近くにあった稲荷神社を合祀したものとされ、社殿などは当時のものではないが、藤堂藩邸の遺構とみてよいものである。

平成八年より、堀川高校では校舎の全面的な改築が行われ、建築予定区画の発掘調査が行われた。同校の敷地全体からみれば、南東から南にかけての一角で、面積は一九〇〇平米余りのやや東西に長い方形の区画である。京都市内の発掘調査の例に漏れず膨大な量の遺物が出土したが、その中で桃山時代と思われる遺構から、少数ながら唐津焼や織部・志野などの美濃焼の茶陶が良好な状態で出土し、俄然古田織部との関連が注目されるに至ったものである。

出土遺構について

この発掘調査の桃山時代から江戸時代前期の遺構面（第二面）では、井戸、柱穴、土壙、溝、石室、柵列、路面などが検出された。中でも最も注目されたのが溝九五五と呼ばれる遺構であるが、幅四メートル、深さは一・二メートルを測る巨大な溝で、断面は逆台形を呈し、しかも西側の一部に石組みも残っていたことから、屋敷地の周囲に廻らされた堀であったと推定されてい

る。

この堀の東岸のラインを南に延長すると、現在の醍醐井通の西端のラインとほぼ一致する。この醍醐井通は北の六角通を起点に五条通まで延びる南北の通りである。以前は五条通以南へも延びていたが、戦後拡幅された堀川通に呑み込まれる形で消失している。この通りは豊臣秀吉の「天正の地割」と呼ばれる京都の再開発によって開通した道路である。この通りは現状はこの堀川高校の敷地によって南北に不自然な形で分断されている。実は、藤堂藩邸(屋敷)は寛永一九年(一六四二)までに敷地を拡張したらしく、その際に当時の醍醐井小路を取り込んでしまったと考えられている。その時に醍醐井小路に沿っていたこの溝も埋められたであろう。また、溝の東側からは残存状況はよくないものの当時の路面も検出されている。また、堀の埋土の上層と下層では遺物の様相に時代差が認められず、ごく短期間で埋められたものと推定されている。

この溝から出土した遺物の多くは埋め立てた土砂とともに溝に投棄されたものであろう。また一部は、溝の底に溜まっていた粘土層(水堀であったことになるのであるが)から出土している。これは織部屋敷が存続していた間に投棄された可能性がある。ただし、前述のように粘土層、埋土層いずれも包含する遺物はその様相から一七世紀の第1四半世紀のものが主となっており、顕著な型式差は認められない。つまり、堀が出来てから埋め立てられるまで、さほどの時間は経過しなかったことになる。おそらくは織部の死後さほど時を経ないうちに、藤堂藩邸の拡張に際して埋められたのであろう。したがって、これらの遺物は上層であれ下層であれ、織部の生前に作られたものであるとみてもおかしくはない。

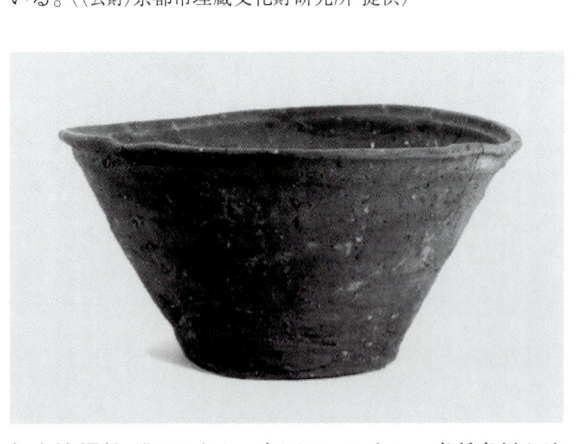

絵志野擂座四方向付 このような絵志野の優品も出土している。((公財)京都市埋蔵文化財研究所 提供)

信楽焼 擂鉢 溝955出土。左図の13である。多種多様な遺物が出土している。((公財)京都市埋蔵文化財研究所 提供)

また土壙一一八八、一一八九、一二八〇は、この溝より西側で検出された遺構で、明らかに織部屋敷の敷地内にあったものである(土壙一二八〇は一一八八の一部)。このような土壙の多くはゴミを埋め立て処理するためのもので、外部から持ち込んで埋めることは考えにくいので、屋敷内にあったものを投棄したのであろう。

藤堂高虎は織部の屋敷を拝領したが、処刑ないし除封された場合の城や屋敷の明け渡しに際しては、土地家屋だけでなく、什器にいたるまで全て引き渡すのが通例とされるので、織部の生前からその屋敷にあった可能性がある。なお、これらの土壙から出土した遺物も溝九五五と顕著な型式差、すなわち時代差は認められない。したがって、これら土壙も溝九五五とさほど変わらない時期に埋められたと考えられる。おそらくは敷地拡張した直後、建物を改築した際に、生じた不用品などを一気に埋めるために掘られた土壙であると推定されている。

これらの溝や土壙からは実に多様な遺物が出土している。土師器の皿、瓦器の焙烙・釜・火鉢、備前焼の擂鉢、信楽焼の擂鉢、美濃焼の天目茶碗・総織部の茶碗・青織部の四方皿・鼠志野の皿・唐津焼の沓茶碗・天目茶碗・皿、高取焼の水注、中国製の染付磁器の碗・皿、朝鮮製の白磁皿、ベトナムの壺などがある。

これらの資料は様々な研究を強力に発展させた推進剤となった資料であると同時に、古田織部自身が賞玩した可能性も高く、その茶風や美意識を偲ぶよすがとしても貴重なものである。次章でそれぞれ簡潔に解説する。

3

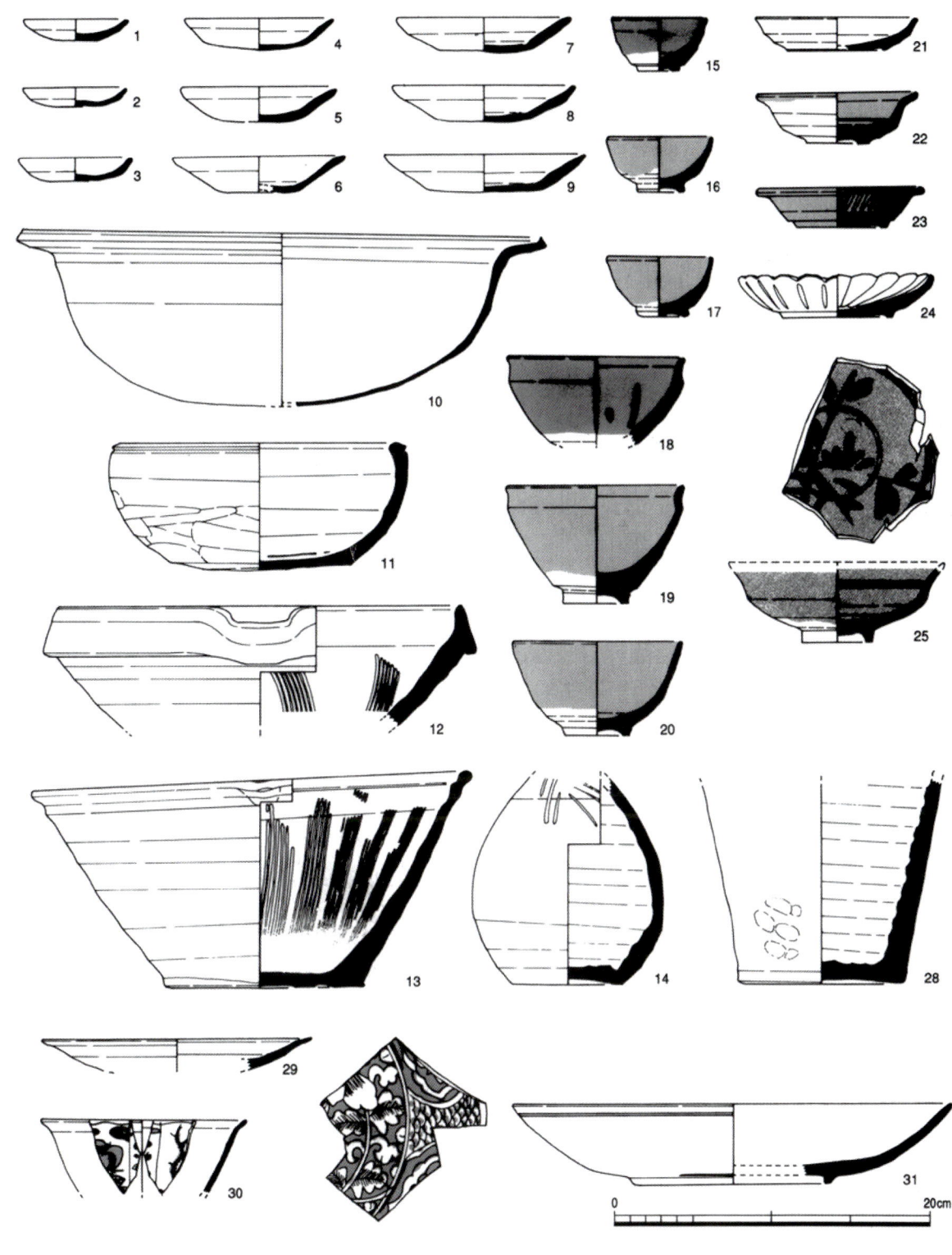

1～3 土師器皿(小)
4～6 土師器皿(中)
7～9 土師器皿(大)
10 土師器焙烙
11 備前焼鉢 →11頁[11]
12 備前焼擂鉢
13 信楽焼擂鉢
14 焼締陶器壺(産地不明)
15 瀬戸・美濃産鉄釉小碗

16 唐津灰釉小碗
17 斑唐津盃 →10頁[7]
18 瀬戸・美濃産鉄釉碗(天目碗)
19 唐津灰釉碗(天目形)
20 唐津灰釉丸碗
21 瀬戸・美濃産長石釉皿(志野か)
22 青唐津小皿 →10頁[10]

23 瀬戸・美濃産皿(黄瀬戸か)
24 瀬戸・美濃産長石釉菊皿(志野か)
25 絵唐津草文四方向付 →10頁[9]
28 ベトナム産(安南)壺
29 朝鮮産(高麗)白磁皿
30 中国産(明)染付鉢
31 中国産(明)染付大皿

溝955出土土器 実測図(「平成9年度 京都市埋蔵文化財調査概要」より転載)

展示品解説

以下の資料は、発掘調査で出土したものである。すべて、京都市考古資料館の所蔵である。

1 青織部 桐文 四方皿

四方皿であり、口縁のごく一部を欠失しているがほぼ完形である。内面に布目痕が残り型造りである。底部は丁寧に箆で削り、四箇所に粘土紐で作ったやや太めの足を付ける。底面には体側の立ち上がりと並行に突帯が方形に廻っているが、あまり例がなく、江戸時代前期頃の型造りとは異なる工程を経ている可能性がある。内面に重ね焼き、あるいは、釉薬が乾ききる前に触れた

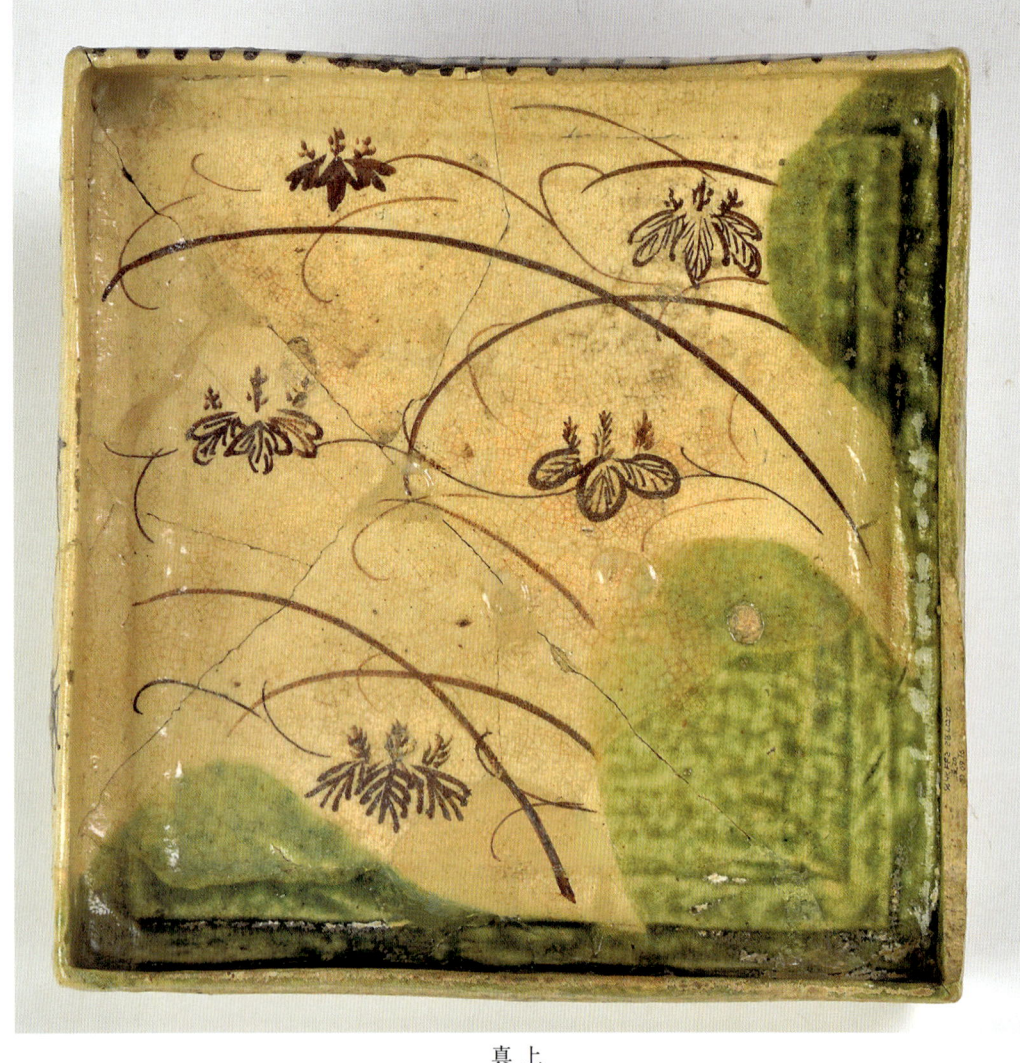

真上

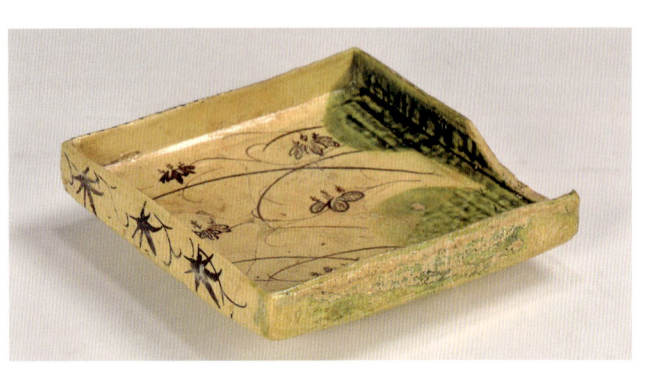

底

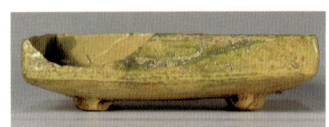
右側面

正面

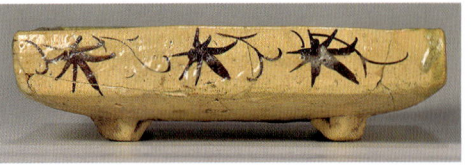
左側面

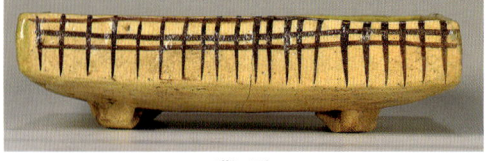
背面

1 青織部 桐文 四方皿　　出土遺構 溝955／縦・横各20センチ 高さ5.3センチ／桃山時代

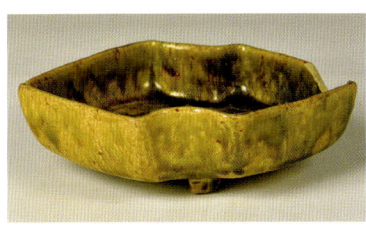
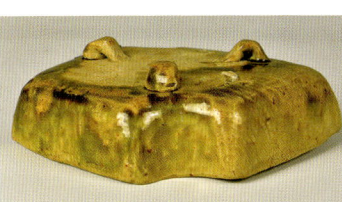
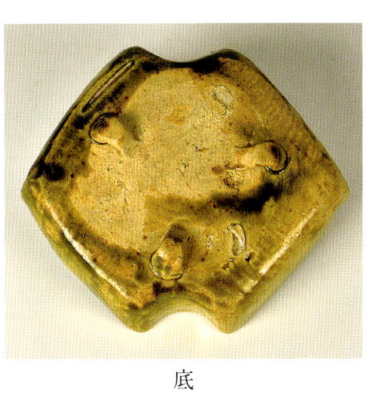
底

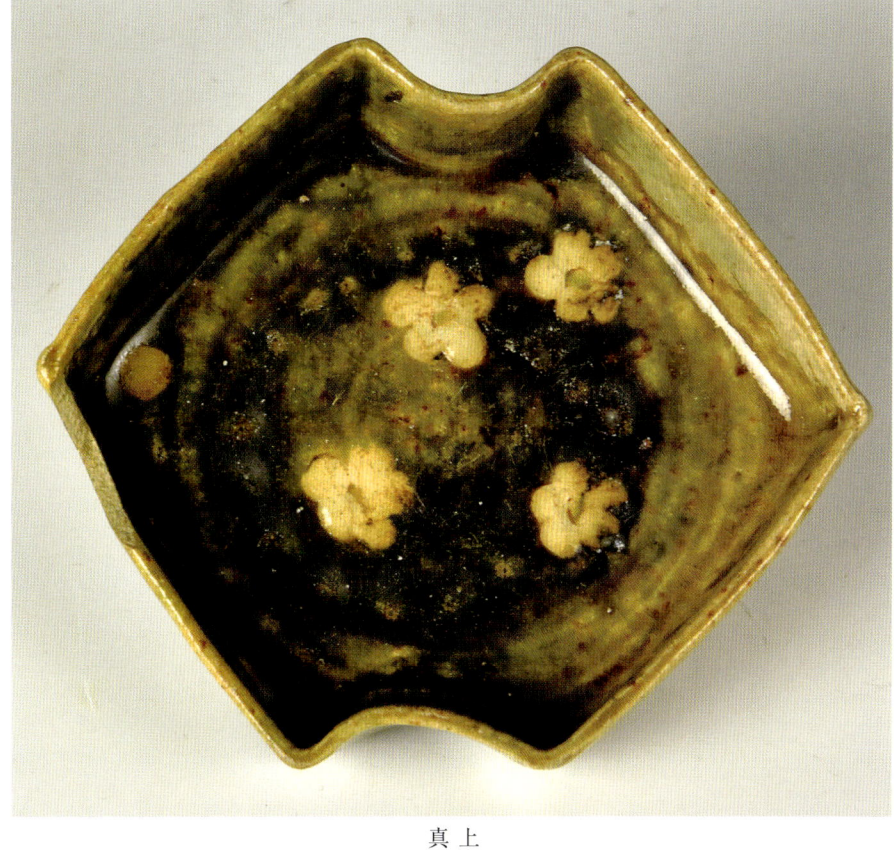
真 上

2 青織部 梅文 二階菱形向付　出土遺構 土壙1280／縦12.8センチ 横12.7センチ 高さ4.7センチ／桃山時代

ような痕跡が残る。

四角形の一角と隣接する二辺に緑釉を掛け、鉄釉で絵付けし長石釉を掛ける。長石釉は刷毛で塗っているが、底面には全面に掛からず一部胎土が見えている。絵付けは外面の二面にそれぞれ楓と格子、内面に草と桐を描く。一見すると定石通りの織部焼の絵付けであるが、手慣れた巧みな筆致は実に伸びやかで、線に強弱があり、陶工の手になるものではないかとさえ思われる。桃山時代の量産品には見られない点である。また、内面に五個描かれた桐文はそれぞれ異なった意匠であることも注目される。織部焼を織部焼たらしめる緑釉は、土中にあったせいか外面がかせているが、内面の発色は非常に鮮やかである。

古田織部自身と織部焼と呼ばれる焼物にどのような関連があるのかは、これまで（平成八年当時）不明とされていたが、本品の出土によって、やはりほぼまちがいなく何らかの形で織部自身が関わっていたと強く推定されることとなった。本品は溝の下層である堆積粘土層から出土しているので、藤堂家が堀を埋めて屋敷地を拡張する前に既に埋まっていたことになり、織部在世中のものであることはほぼ確実だからである。なお織部と織部焼の関連については、現在では薩摩焼や上野焼等の史料が発見され、織部が好みの茶陶を陶窯に指導していたことが明らかになっている。いずれにしても、古田織部や織部焼にかかわるさまざまな研究分野でセンセーションを引き起こした遺物である。

2 青織部 梅文 二階菱形 向付

総織部といってもよい向付である。織部と一口に言うが、黒織部、総織部、鳴海織部、総織部などバリエーションは多岐にわたり、その発展・展開がどのような経過を辿ったかは未だ詳らかではない。しかし、本品が出土した土壙は溝九五五と大差ない時期に埋められたと思われるので、かなり早い段階で総織部に近いものが出現していたことになる。

どうやら織部焼は、向付の形なども含めて、そのバリエーションのほとんどがごく短期間に出現したと思われる。これがすべて古田織部個人の創意と指導によるものだとすれば驚くべきことである。

本品も内面に布目痕があるほか重ね焼きの痕跡が残る。底面は回転を利用

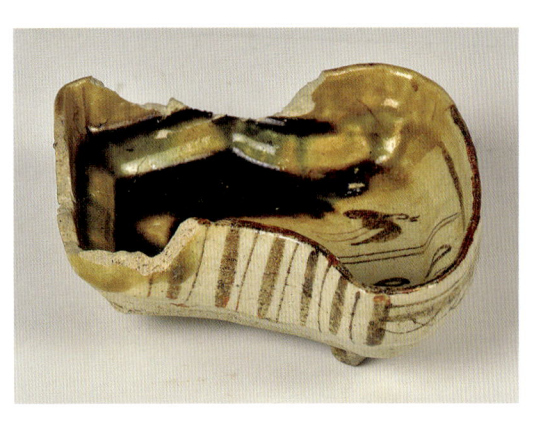
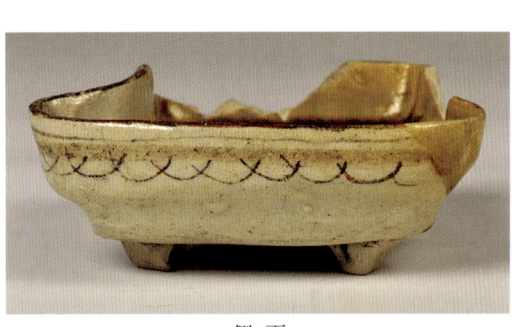
側　面

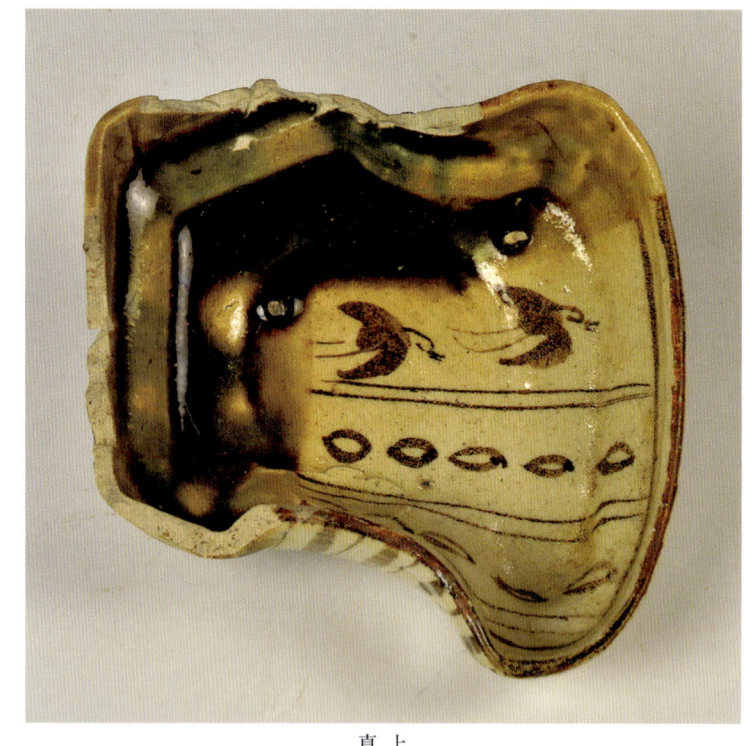
真　上

3 青織部 千鳥図 誰袖形 向付　出土遺構 土壙1189／縦13.0センチ 横12.8センチ 高さ4.6センチ／桃山時代

3 青織部 千鳥図 誰袖形（たがそで）向付

二段型造りによる向付。織部の向付はその形がたとえば州浜形、分銅形、千鳥形などとモチーフが明瞭なものも多いが、本品は、誰袖形向付である。底面をロクロの回転を利用して丁寧に削り三足をつける。内面には二段造りによる段差があり古い形態を示す。目跡が二つ残るほか、成形の最後で粘土を少し補充したような痕跡が見える。底面中央に円形の浅いくぼみがあるが、この中心が底面の回転削りの中心と一致する。伏せて底を削る際に、口縁を傷めないようにその上に作品を乗せた湿台（しった）の跡である。
全体を方形と見た場合の二辺の内外に楕円形に緑釉を掛けるが、底面はほぼ露胎である。絵付けは、内面は千鳥と平行線の間に楕円を連続させた文様をそれぞれ一面ずつに描く。また口縁と内面の段差を縁取っている。外面は縦縞と水平線に半円を連続させた文様をそれぞれ一面ずつに描く。また口縁と内面の段差を縁取っている。緑釉の発色はやや黄色味を帯びるが、軽妙な絵付けと不思議な形が目を引く。おそらくは最初期の青織部と思われ、古田織部自身が使っていたのはこのようなものではなかったかと思わせる優品である。

4 鼠志野 草文 折縁皿

円形の皿だが、体部および口縁が五分の一ほどしか残存していない。直径は二〇センチ程度に復元できる。低い体部はほぼ垂直に立ち上がり、さらに幅のある口縁を強くほぼ底面と平行になるまで外反させる、折縁（おりふち）と呼ばれる形である。鉄釉を残したところは青みを帯びた灰色あるいは赤褐色などに発色するので、篦で掻き落としたところが白く抜けて文様となる。底には低いが大きな高台を貼り付ける。
鼠志野は、全面に鉄釉を掛け、乾いたところで一部を篦で掻き落として文様を付ける。その上から長石釉を掛けて焼成するので、掻き落としたところが白く抜けて文様となる。鉄釉を残したところは青みを帯びた灰色あるいは赤褐色などに発色するので鼠志野の名がある。本品は底面に秋草と思われる絵を描くが、篦で掻き落とした

7

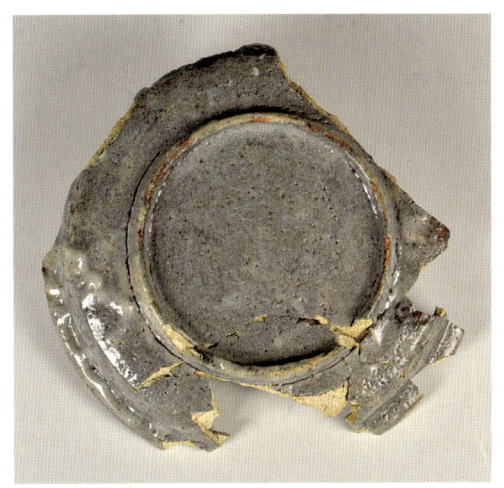
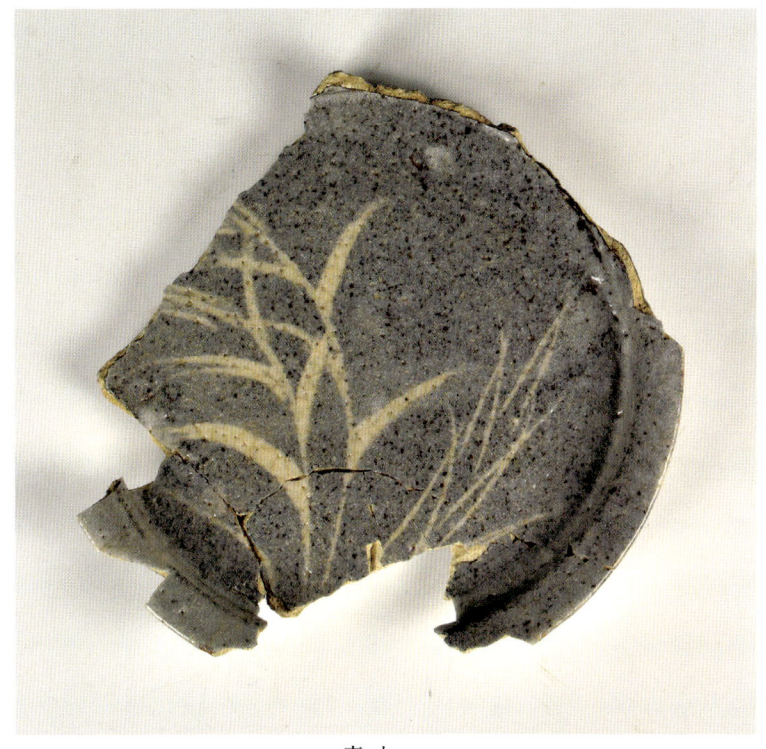

底　　　　　　　　　　　　　　　　真上

4 鼠志野 草文 折縁皿　　出土遺構 土壙1189 ／（残存）縦16.0センチ 横19.0センチ 高さ3.0センチ／桃山時代

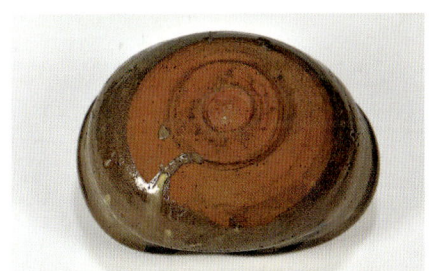

底

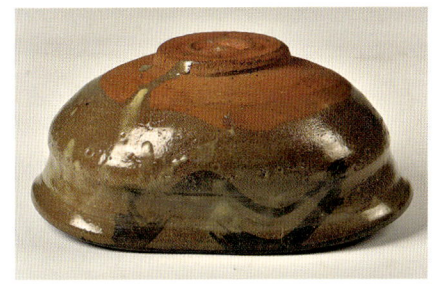

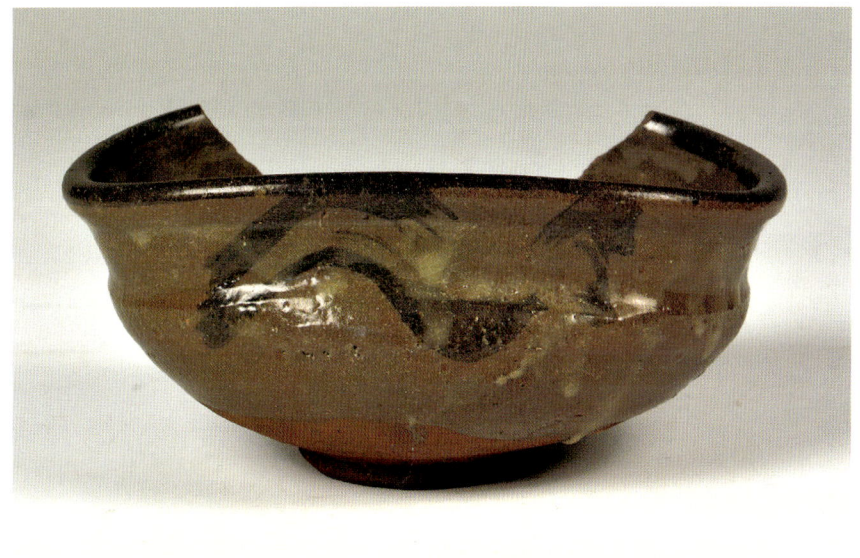

5 絵唐津 皮鯨 沓茶碗　　出土遺構 土壙1188 ／長口径20.5センチ 短口径12.0センチ 高さ7.8センチ／桃山時代

えないほど繊細で巧緻な絵である。全面にピンホールが見られ、特に高台際は釉薬が縮れて梅花皮といってよい状態になっているほか、縮れなどで釉薬の掛かっていないところには鮮やかな緋色が見られる。破片ながら見どころの多い品といえる。

5 絵唐津 皮鯨 沓茶碗

古田織部は慶長八年（一六〇三）四月二〇日の朝会で本多忠勝らを招いて、初めて唐津焼を使用している（『旁求茶会記』）。本品が織部屋敷跡から出土したことを考えれば、このような形状の沓茶碗であったろうと想像させるものである。やや大振りの厚造りで、現代なら小鉢とされるかもしれない。ロクロで腰を絞るように成形後、両側から押して大胆に歪めている。やや低い蛇の目高台を粗く削り出すが、内側に箆目を入れる。口縁を鉄釉で縁取り、外側面二箇所に絵を入れるが片方は欠失しており絵柄

8

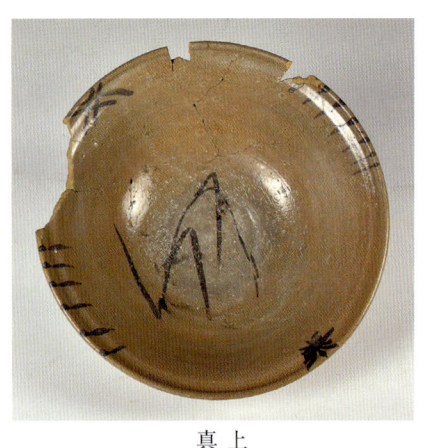
真上

底

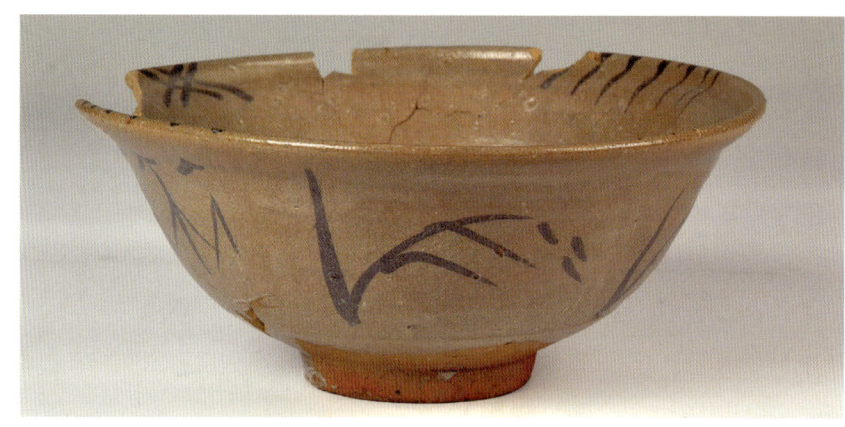

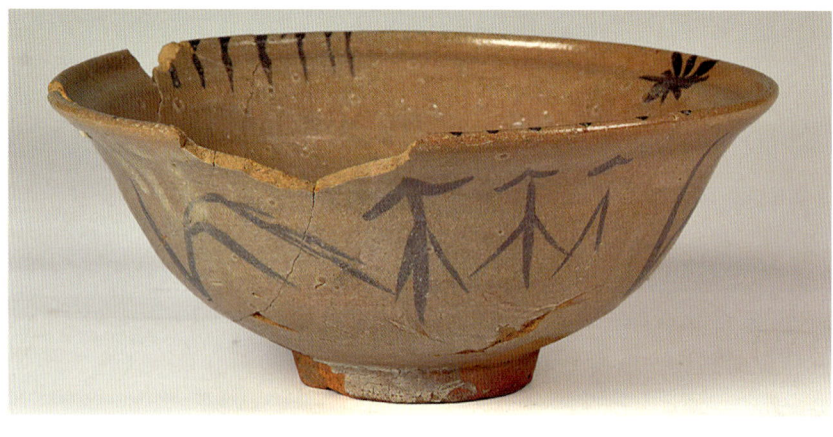

6 絵唐津 草文鉢　　出土遺構 土壙1280／径24.3センチ 高さ10.2センチ／桃山時代

6 絵唐津草文鉢

やや赤みの強い土をロクロで成形した鉢である。一部欠失するがほぼ完形である。口縁を受け口状に作り、高台は削り出す。内外面に鉄釉で絵付けし上から土灰釉を刷毛で掛けている。高台とその周囲は露胎だが、一部釉薬が高台にまで達している。絵付けは外面がススキ等と思われる図、内面は口縁に桧垣らしき文様と短線を重ねた縞模様を対角に描く。ただし、桧垣は片方がアスタリスクマークのようになっておりこれもモチーフかもしれない。さらに底部にもススキらしき文様を描くがこれも異なるモチーフかもしれない。筆遣いは何の作為もなく稚拙とも朴訥ともいえるものだが、端正なロクロ造りとの対比がおもしろい。

7 斑唐津盃

藁灰釉を掛けて白く仕上げるやや小振りのロクロ成形の斑唐津の盃である。削り出し高台には段があり竹節状を呈する。胎土は通常の唐津より白っぽいので唐津の中でも山瀬の産であろうか。釉薬を高台とその周囲を除いてやや厚く施しているが、内面に複数のピンホールが見られる。

器形は、現代なら「ぐい呑み」と呼ばれるものであり、本品も酒器として用いられたものである。当時の武家や公家の酒宴では、土器（かわらけ）の浅い皿（杯）を用いていた。現代でも結婚式の三々九度などで、朱塗の「盃（杯）」や土器の皿を用いるのはその名残である。

ところが、織部の時代になって小型の碗、すなわち口径に比べて深さのある器を陶器で作り酒器として使うようになる。深さがあって口元にこぼれにくいなどの理由で、日本における酒器の主流となる。小型のものも現れ「猪口」と呼ばれるようになる。この「ぐい呑み」を創始したのが織部だともいわれる。当時、「織部盃」（『醒睡笑』）といわれた美濃焼の盃が伝世しており、愛好家の垂涎の的となっている。

本品は唐津の製品ではあるが、溝九五五から出土しており、「織部盃」の祖

は不明。残りの一箇所は波のような絵をさらりと描く。土灰釉を丁寧に掛けており、一箇所頼れが高台にまで達している。

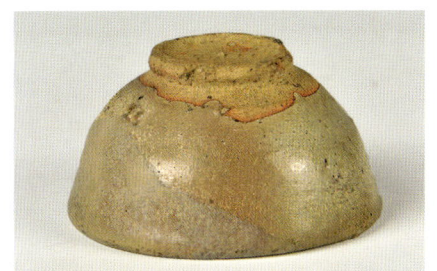
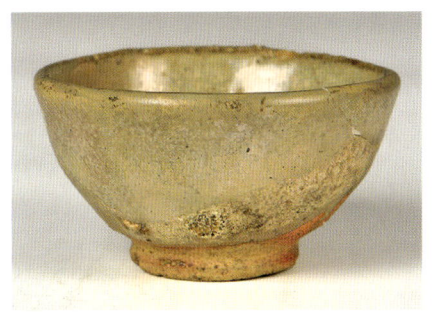
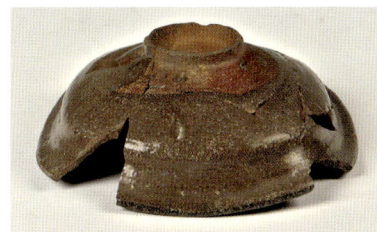
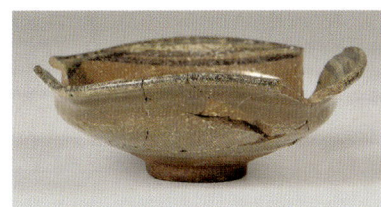
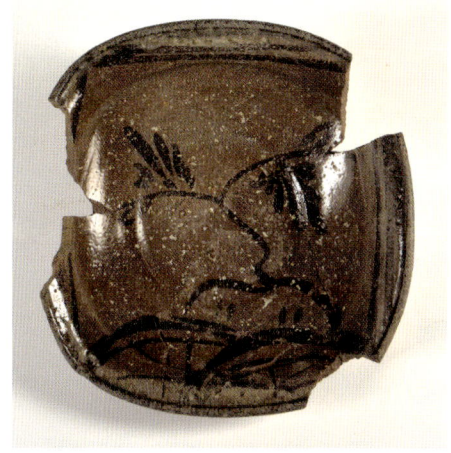

真上

8 絵唐津 波車に松文 四方向付
出土遺構 土壙1188／径13.9センチ 高さ5.0センチ／桃山時代

7 斑唐津盃
出土遺構 溝955／口径6.9センチ 高さ3.7センチ／桃山時代

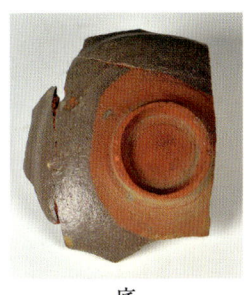

底

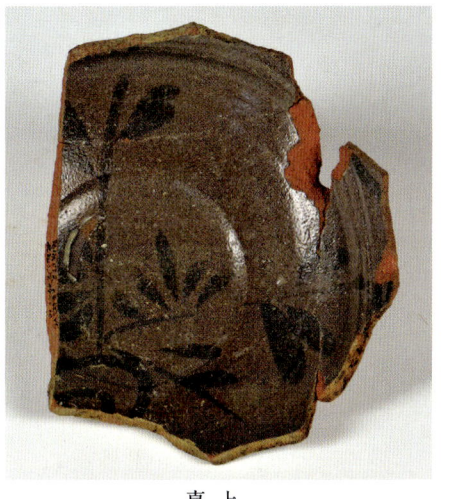

真上

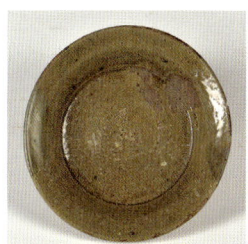

底　　　　真上

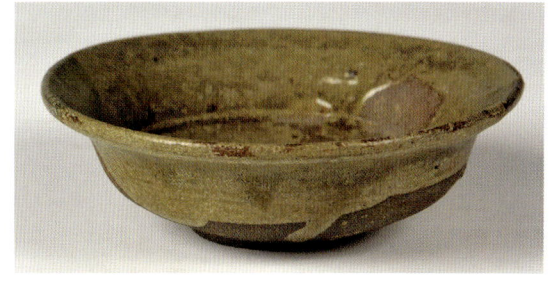

9 絵唐津 草文 四方向付
出土遺構 溝955／復元口径13.9センチ 復元高4.9センチ／桃山時代

10 青唐津 小皿
出土遺構 溝955／口径10.2センチ 高さ3.0センチ／桃山時代

8 絵唐津 波車に松文 四方向付

やや薄造りの向付である。ロクロで成形後に四隅を押し広げて方形に整えているが、大幅な変形ではなく、実際にはまだ円形ともいえる形を残している。しかし、絵付けを見ると口縁を縁取っているほかに、押し広げた四箇所の頂点を一辺を除いて直線で結び方形であることを強調している。そのため上から見ると実際よりかなり角張って見える。平行線のない辺には二つの波車が描かれその上に松がそびえる。器の向きを意識した絵付けといえる。

9 絵唐津 草文 四方向付

口縁をすべて欠失しているが、口径一四センチ弱、高さ五センチ弱に復元できる。報告では皿としているが、深さがありほとんど碗に近い形であり、用途としては向付であろう。ロクロで成形するが、腰でやや強く段を付け、口縁は外反していたと推定できる。やや高さのある高台を削り出している。露胎は普通の大きさだが胎土が非常に赤く、釉薬を透かして赤みが全体に明るく滲み出ている。内面に植物の絵付けを施す。

形とも言えるものであろう。また、織部自身が創始者であるという伝承を裏付ける可能性もある品である。

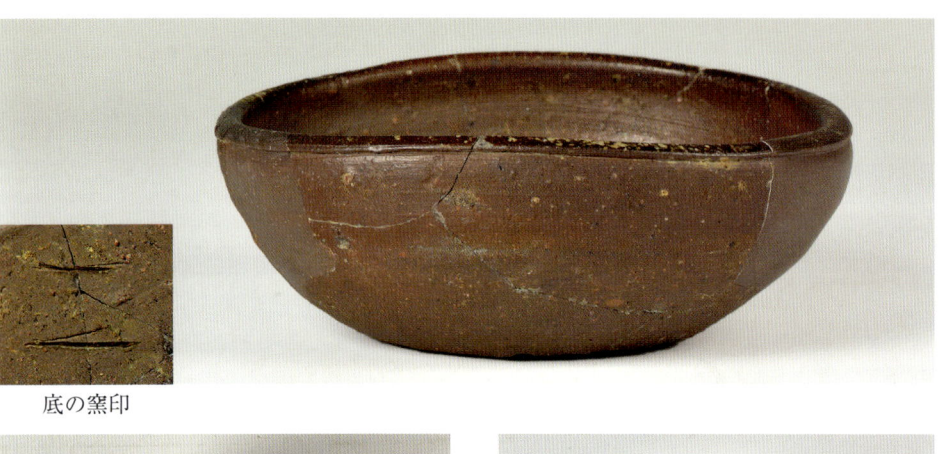

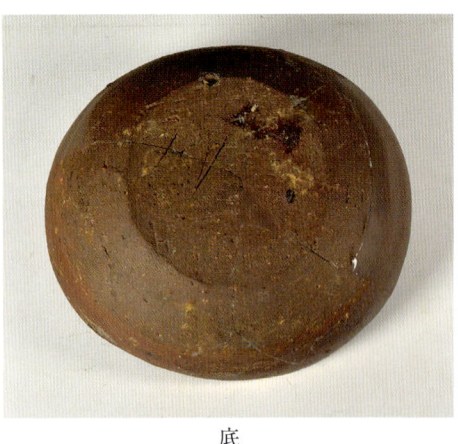
底の窯印
底

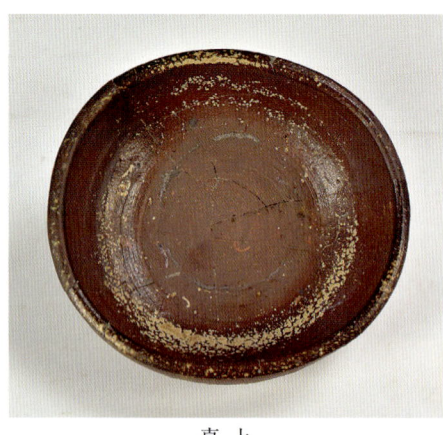
真上

11 備前焼 鉢　出土遺構 溝955／胴径18.7センチ 高さ7.8センチ／桃山時代

10 青唐津小皿

唐津の中でも緑灰色に発色した青唐津とよばれる小皿である。削り出し高台で、腰部に段を一段付け、口縁は外反し端反りと呼ばれる形状を示す。内面には底と縁を画するように沈線が廻っている。施釉はやや粗く、裏面に露胎が目立つほか内面にも釉薬が飛んでいる箇所がある。その粗さがかえって味わいとなっている。

11 備前焼鉢

ロクロで成形後に外面の下半をわずかに調整している。焼成時の歪みが若干認められるが、柔らかく角の取れた仕上がりである。軽く波打つ口縁は、なで調整した際に沈線を生じ玉縁状を呈している。底に箆によるカタカナの「ニ」にも見える短い平行線が刻まれているが、これは窯印と考えられる。内側に輪状に重ね焼きの痕跡が残っているが、その外周には口縁上も含め、備前焼の見どころである「胡麻」が鮮やかに掛かっている。香物鉢、もしくは、やや小さいが灰器などに使われたものであろうか。

12 古高取手付平瓶形水注

薄造りの古高取で、織部が亡くなる前年にあたる慶長十九年（一六一四）の開窯といわれる、内ヶ磯窯で焼かれたものである。背の低い壺の小さな口が極端に偏った位置にあり、器の真上は把手が付く。液体を入れて保存・運搬したことは間違いがないので、水屋甕等に水を足す水注としておく。この器形は、古墳時代から奈良時代頃にかけて作られた高火度焼成の土器である須恵器の平瓶と呼ばれるものに酷似している。平瓶も液体を入れていたことは確実だが、保存や運搬に用いたのか、供膳具だったのか、あるいは他の用途に用いていたのか判然としない。というより様々な用途に用いられたと思われる。薄造りなのでこのような工夫が必要だったのだろう。また、横に広がった口と把手のそれぞれの軸線が直交しておらず、これが意図的なものなら、楕円形の口の片側の狭くなったところを使って水を注ぐのに便利なようにしたのかもしれない。少なくとも口が横に広がっているので、小さな器に真直ぐ注ぐのは難しいと思われる。

底面はおろか内面まで掛けられた釉薬は全面で縮れて胎土がのぞき見え、美しい景色を作っている。底面の外周には砂粒が見えるが、これは焼成途中で窯の床や匣鉢の底に溶着しないように撒いた砂の跡であろう。後述する「三条せと物や町」から同手のものが出土している。

織部屋敷の全貌について

溝九五五が織部屋敷の東端を画する堀であったとすれば、織部の屋敷は、現在の堀川高校の敷地よりやや狭かったと推定される。発掘調査のエリアが高校敷地の南端には達しておらず東西方向の堀などは検出されていない。しかし、溝九五五がまだ南に延びていることなどから考えて、織部屋敷の南端は錦小路であったと思われる。また、西端は堀川通であったと考えるのが自然である。

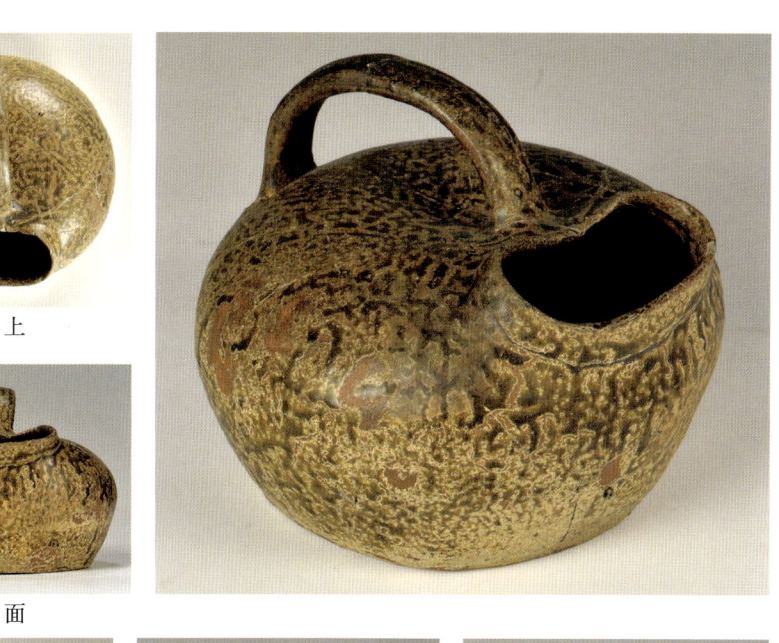

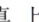
真上

正面

底　　側面　　背面

12 古高取 手付 平瓶形水注　出土遺構 溝955／胴径19.6センチ 高さ15.1センチ／桃山時代

ただ、北端が蛸薬師通であった蓋然性は高いが確実な根拠はない。では、この屋敷にはどのような建物や庭があったのだろうか。

相国寺の塔頭鹿苑院の歴代院主の日記である『鹿苑日録』の元和元年（一六一五）七月二十六日の条には

午後到藤泉州　呈杉原十帖　泉州対談見出盃　酒過到三階　々々新鮮可観　遠景尽花一目之中　此家嗜数奇織部家也　織部切腹之後　相公賜泉州　鮮可観　遠景尽花一目之中

とあり、この屋敷には三階建ての部分があったことが知られている。城郭建築はともかく、当時は武家屋敷といえども平屋が一般的だったので、一部なりとも三階建てというのは、大変に珍しいものだったといえる。「三階新鮮可観　遠景尽花一目之中」という記述には眺望への驚きと感動が読み取れる。

この屋敷の茶室などは、後に藤堂家の領国である伊賀に移されたとされる。『秘覚集』という書物にはその茶室の様子を次のように記す。

小書院ノ絵天井壁等狩野山楽ト云　是京師堀川ノ建物ヲ引タル由也　囲八古田織部好ミ也　此囲ノ刀懸(かたなかけ)ノ下ノ石ヘ上リ愛宕山見ヘタリト也 今ニ其石也

この伊賀への移築がいつだったかは定かではないが、『雍州府志』并露地猶存（茶亭ならびに露地なお存す）」という記事を信じれば、茶室の移築は貞享年間以降ということになろう。しかし、『雍州府志』にも『秘覚集』にも三階についての記述がない。その時まで残っていたのなら、その珍しさから特記したであろうと思われるし、伊賀に移築されたのなら、相当に目を引いたであろうから特記されたであろうと思われる。おそらくは、敷地拡張の際に、主な建物は当時のものではないと読み取れる。「茶亭并露地猶存」という記述は、逆に言えば茶室以外の建物も建て替えられたものと推定されるのである。とすれば、三階は茶室の一部ではなかったことになるが、いかがなものであろう。

では、『雍州府志』のいう「猶存」していた茶室と露地はどのようなものだったのだろうか。

薮内家の重要文化財の茶室「燕庵」は、織部好みの茶室として有名で、薮内

剣仲が大坂の陣の頃、織部からその屋敷にあった茶室を譲り受けたものとされている。

譲渡された時期も現在の（公財）藪内燕庵では、表門などとともに織部の没後に譲られたとしている。しかし、それならば、燕庵が京屋敷にあったとすれば織部からではなく藤堂高虎からの譲渡ということになる。元の所在地、および譲渡の時期も含めて今後の研究を俟たねばならない（ちなみに現在の「燕庵」

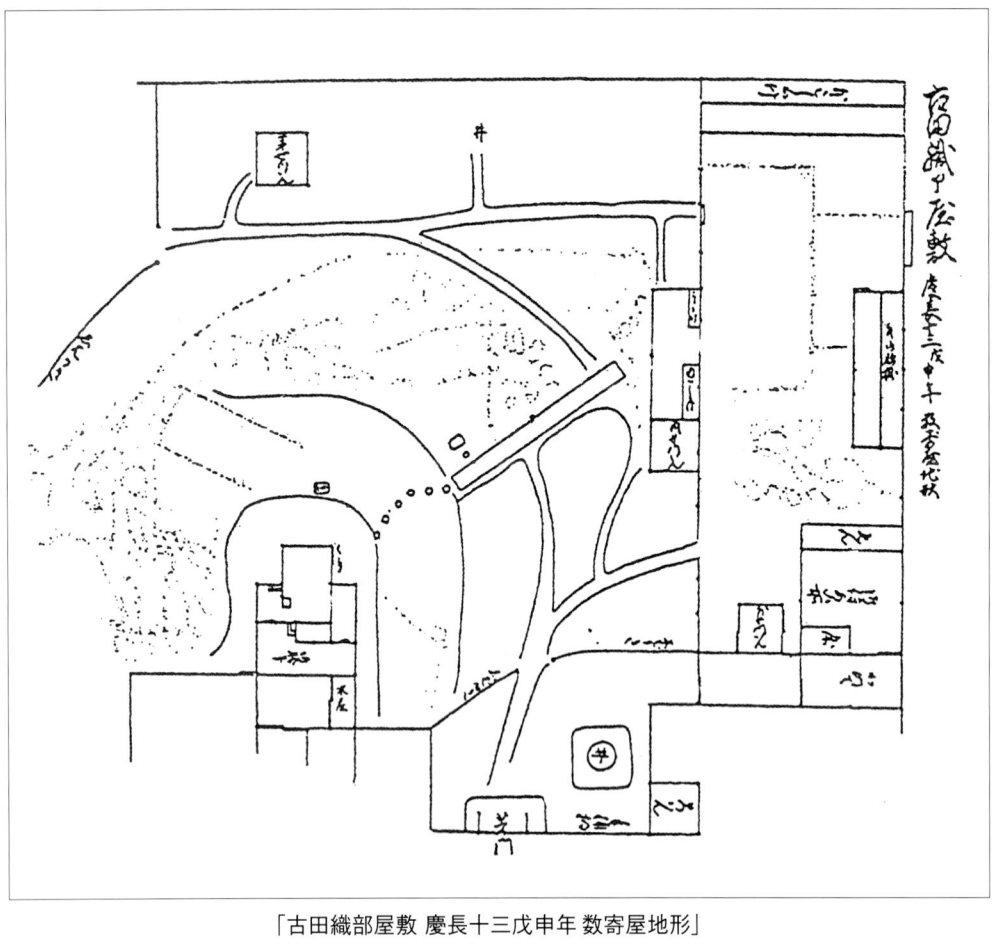

「古田織部屋敷 慶長十三戊申年 数寄屋地形」

は、焼失後に高弟に許されていた忠実な写しを寄贈させたもので当時のものではない。もし、燕庵が京屋敷の茶室だったとしたら、剣仲に譲られ移築されていたわけだから、七十年後に茶室が「猶存」と書くことはできない。

広島県の尾道市の浄土寺には、「露滴庵」と呼ぶ重要文化財の茶室があり、織部の「堀川屋敷」にあった茶室を忠実に写したものだとされる。この茶室は、一時本願寺にあったともいわれるが、広島藩主浅野家から尾道の富商天満屋に下げ渡され、京都から移築したと伝わる。広島藩家老の上田宗箇で和歌山藩主であった浅野幸長、および広島藩初代の浅野長晟の兄であったので、広島藩が織部好みの茶室を所持していた可能性はある。ただし、天満屋が下賜された茶室を移築したのは、尾道の対岸の向島に造営した「海物園」と名付けた庭園であるが、向島は延宝年間（一六七三〜一六八一）以降に天満屋が塩田を開発し、「海物園」もその頃に整備されたとされる。いつの時点で写しを作ったのかは定かではないが、少なくとも、「露滴庵」の尾道への移築は延宝以降と推定されている。しかし、この伝承が正しければ、織部の京屋敷の茶室の姿を留める唯一の遺構といえる。また、写しであっても現在の燕庵より古く、織部の茶室は本歌が一棟も現存しない以上、最古の織部好みの茶室と言ってもよい貴重なものである。

露地については、『古今茶道全書』（紅染山鹿庵著）という書物に、「織部邸書院庭図」という図が掲載されているが、伏見なのか京なのか記載がなく、また同書の成立は『雍州府志』より新しい元禄七年（一六九七）である。手水鉢については、藤堂家から将軍家に献上されその建物や庭のほとんどが破壊され更地にされたので、今もその手水鉢が残っているのか、残っていたとしてもどれがそれなのかわからないのである。

以上のように、織部の京屋敷の遺構は現存していない。ただ、「古田織部正屋敷数寄屋之図」という慶長十三年に作られたとされる絵図が残っており、これが京屋敷のものであろうとされている。図の一番上に「露滴庵」に酷似した三畳台目の茶室が描かれる。その他、特徴的な八畳の鎖の間や六畳の次の間などが描かれているが、京屋敷に相違ないと断定されるには至っていない。ともあれ、古田織部は現在の堀川高校のある地に屋敷を営んでいたのは間違いがないが、具体像・全体像については、伊賀に移築されたという茶室も

現存しない以上、残念ながら現状では浄土寺の「露滴庵」とわずかな文献によって知られる以外は未詳であるとしかいえないのである。

なお、当時「三条せと物や町」と呼ばれ、陶器を商う商家が立ち並んでいた一角もこの屋敷からは程近いところにある。織部は各地の窯を指導して好みの茶器を焼かせたといわれるが、この地の商人たちがそのような、いわば「織部プロデュース」の茶陶を商っていたことは数度の発掘調査で明らかになっている。やはり、織部焼をはじめ志野、唐津など桃山茶陶の優品が大量に出土しているのである。これらの商人たちは、織部の屋敷を訪れてその意向を受けて各地の窯元に発注したり、また、織部も「せと物や町」を訪れて注文・指導していたことは充分に考えられるのである。この「せと物や町」は織部が茶人として最も活躍した慶長年間（一五九六〜一六一五）から栄え始めて、織部の没後ほどなく、遅くとも寛永（一六二四〜一六四四）頃には衰退したと考えられている。まさに古田織部と命運を共にした町だったのである。後世にまで絶大な影響を与えた「織部好み」はこの織部屋敷と「せと物や町」で誕生・発達したといっても過言ではない。

本稿の作成にあたり、京都市考古資料館の山本雅和氏には多大なるご教示を頂いた。この場を借りて御礼を申し上げます。

《参考文献》

「平安京左京四条二坊」『平成九年度 京都市埋蔵文化財調査概要』（一九九九年、京都市埋蔵文化財研究所）

「リーフレット京都」No.一九三、二八四、二八八（京都市埋蔵文化財研究所・京都市考古資料館）

『京三条せともの屋町』（二〇一二年、茶道資料館）

『新訂版 茶室の研究 六茶匠の作風を中心に』（二〇〇〇年、中村昌生、河原書店）

『茶室・数寄屋建築研究』（二〇〇六年、稲垣栄三、中央公論美術出版）

『京都市文化財ブックス第三十集 三条せと物や町—桃山茶陶—』（京都市文化市民局文化芸術都市推進室文化財保護課）

『古田織部の世界』（二〇一四年、宮下玄覇、宮帯出版社）

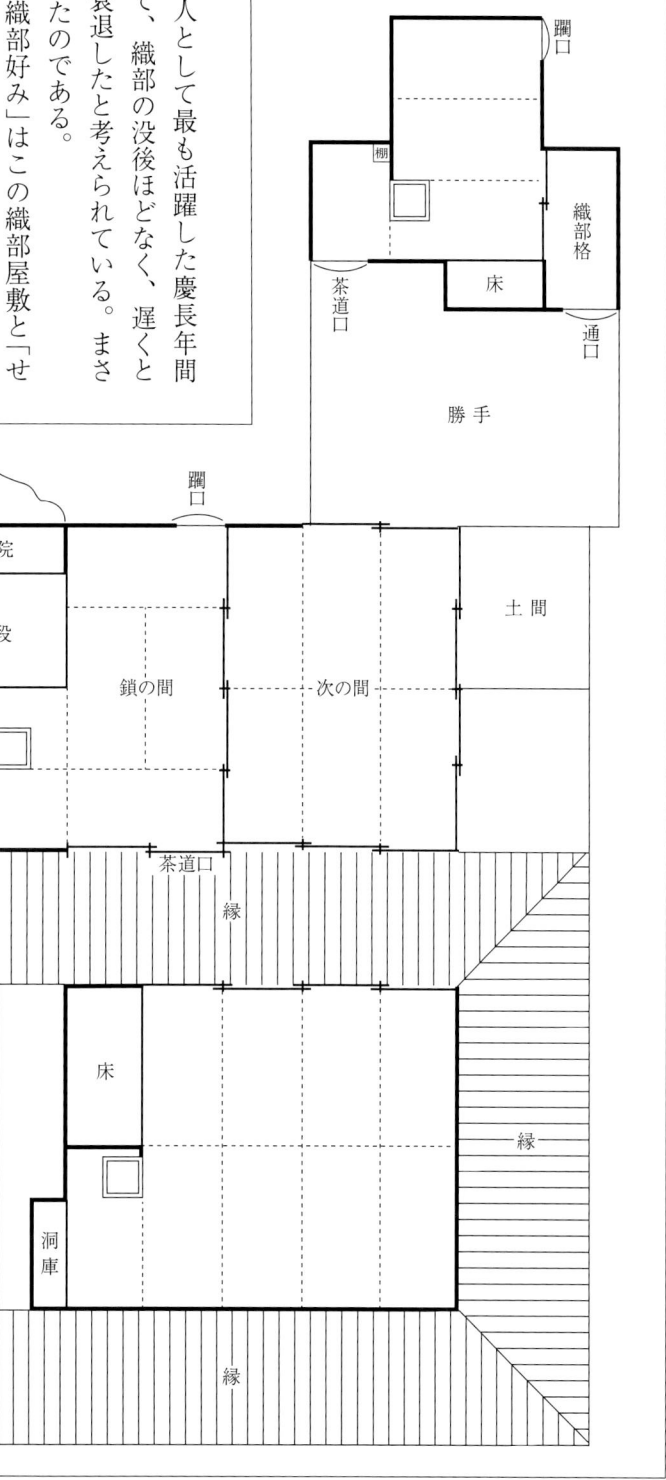

「古田織部正屋敷数寄屋之図」〔慶長十三戊申年〕のトレース

ISBN978-4-8016-0061-4
C0070 ¥300E

発行 古田織部美術館
発売 宮帯出版社
定価：本体300円+税

本図録は、2016年5月21日〜9月11日開催の古田織部美術館の企画展「徳川将軍家 茶の湯指南 古田織部」において展示した「古田織部京屋敷跡出土品 特別展示」を基に編集したものである。

〔編集委員〕
宮下玄覇(古田織部美術館館長)
中西亮介(同主任学芸員)
原口鉄哉　田中愛子

〔撮 影〕
越智信喜

古田織部京屋敷跡出土品

2016年 5月21日　第1刷発行
2018年10月10日　第2刷発行

編集・発行　古田織部美術館
　　　　　　〒603-8054 京都市北区上賀茂桜井町107-2 B1
　　　　　　TEL 075-707-1800　FAX 075-707-1801

発　　売　　株式会社宮帯出版社
　　　　　　〒602-8488 京都市上京区真倉町739-1
　　　　　　TEL 075-441-7747　FAX 075-431-8877
　　　　　　東京支社 〒160-0004 東京都新宿区四谷3-13-4 1階
　　　　　　TEL 03-3355-5555　FAX 03-3355-3555